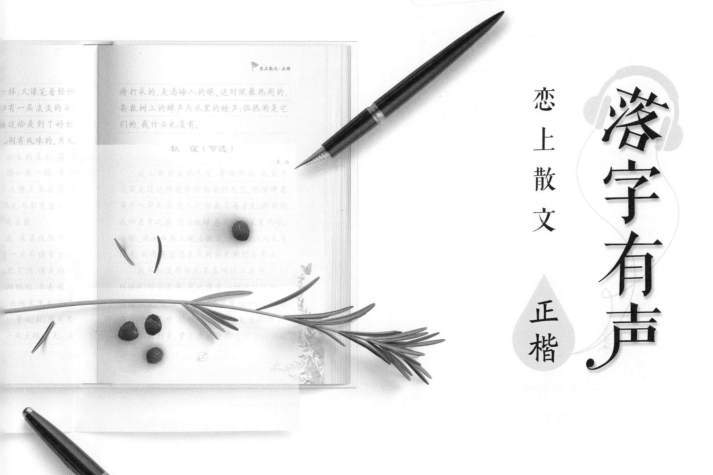

落字有声

恋上散文　正楷

荆霄鹏　书

音频朗诵：张诗琪

使用方法

① 先在薄纸上蒙写。

② 再在灰色字上描红。

长江出版传媒　Changjiang Publishing & Media

湖北美术出版社　Hubei Fine Arts Publishing House

图书在版编目（ＣＩＰ）数据

落字有声.恋上散文:正楷 / 荆霄鹏书. — 武汉 ： 湖北美术

出版社，2018.8（2020.3重印）

ISBN 978-7-5394-9478-4

Ⅰ. ①落…

Ⅱ. ①荆…

Ⅲ. ①楷书－法帖－中国－现代

Ⅳ. ①J292.28

中国版本图书馆CIP数据核字(2018)第033969号

落字有声. 恋上散文. 正楷　　　　　　　　ⓒ 荆霄鹏 书

出版发行：长江出版传媒　湖北美术出版社

地　　址：武汉市洪山区雄楚大街 268 号 B 座

电　　话：(027)87391256 87391503

传　　真：(027)87679529

邮政编码：430070

ｈ ｔ ｔ ｐ ：//www.hbapress.com.cn

Ｅ－ｍａｉｌ： hbapress@vip.sina.com

印　　刷：崇阳文昌印务股份有限公司

开　　本：889mm×1194mm　1/16

印　　张：3.5

版　　次：2018 年 8 月第 1 版　2020 年 3 月第 3 次印刷

定　　价：28 元

邂　逅

　　有人说，缘分是天注定，今生遇见谁都是命运的安排，我暂且相信一回所谓的命运。

　　时光被拉回到多年前，那样的四目相对，那样的一见倾心，仿佛日光倾城，仿佛阳光普照，仿佛有了你就有了全世界，仿佛这就是人间最美的邂逅。

　　在我心中，你的样子是最好看的，你的声音是最动听的，即使我与时间进行过无数次的推杯换盏，仍可以在觥筹交错中欣赏你渐渐失去青春的容颜，品味你的无心细语，那就足够了吧。你的声音，你的容貌都是这样深入我心，让人难以忘怀。

　　爱是这个世上最动人的词汇，世间万物都具有爱的本能。遇见一个人，他让你动心、暖心，便可能携手一生，白首不分离；遇见一本书，它为你点亮心中的某块不明之地，你便欢喜地捧它在手心；遇见一处风景，它让你的心中春暖花开，便可能由此成为你心中的天堂……这样的温暖，你如何能够拒绝？这样的爱，又何尝不让人痊愈？如果今生，我能酣畅淋漓地沐浴在这些爱中，那么我也是满足了的。

　　如果有一天，我能为你写一首诗，那么请回馈给我一首歌的时间；如果有一天，我与你鸿雁传书，那么见到字请如同见到我，想起我曾带给你的欢声笑语；如果有一天，我的只言片语能够让你感同身受，那么请记下这些文字，如同记得我；如果有一天，我将绝美的诗词烂熟于心，那定然是因为你。

　　今夕何夕，见此邂逅？

　　子兮子兮，如此邂逅何？

　　一眼万年，从此珍藏于心。我歌颂山川河流，歌颂日月星辉，我也歌颂你。君见的，是一次忠贞的美丽。

　　我多想像品读经典名著般去读懂你，读你千遍也不厌倦，读你的感觉像春天。

<div style="text-align: right">

编者

2017 年 11 月

</div>

目 录

景 语

情 语

爱 语

心 语

离 语

景 语

荷塘月色（节选）

朱自清

　　曲曲折折的荷塘上面，弥望的是田田的叶子。叶子出水很高，像亭亭的舞女的裙。层层的叶子中间，零星地点缀着些白花，有袅娜地开着的，有羞涩地打着朵儿的；正如一粒粒的明珠，又如碧天里的星星，又如刚出浴的美人。微风过处，送来缕缕清香，仿佛远处高楼上渺茫的歌声似的。这时候叶子与花也有一丝的颤动，像闪电般，霎时传过荷塘的那边去了。叶子本是肩并肩密密地挨着，这便宛然有了一道凝碧的波痕。叶子底下是脉脉的流水，遮住了，不能见一些颜色；而叶子却更见风致了。

　　月光如流水一般，静静地泻在这一片叶子和花上。薄薄的青雾浮起在荷塘里。叶子

和花仿佛在牛乳中洗过一样；又像笼着轻纱的梦。虽然是满月，天上却有一层淡淡的云，所以不能朗照；但我以为这恰是到了好处——酣眠固不可少，小睡也别有风味的。月光是隔了树照过来的，高处丛生的灌木，落下参差的斑驳的黑影，峭楞楞如鬼一般；弯弯的杨柳的稀疏的倩影，却又像是画在荷叶上。塘中的月色并不均匀；但光与影有着和谐的旋律，如梵婀玲上奏着的名曲。

荷塘的四面，远远近近，高高低低都是树，而杨柳最多。这些树将一片荷塘重重围住；只在小路一旁，漏着几段空隙，像是特为月光留下的。树色一例是阴阴的，乍看像一团烟雾；但杨柳的丰姿，便在烟雾里也辨得出。树梢上隐隐约约的是一带远山，只有些大意罢了。树缝里也漏着一两点路灯光，没

精打采的,是渴睡人的眼。这时候最热闹的,要数树上的蝉声与水里的蛙声;但热闹是它们的,我什么也没有。

秋 夜(节选)

鲁 迅

这上面的夜的天空,奇怪而高,我生平没有见过这样的奇怪而高的天空。他仿佛要离开人间而去,使人们仰面不再看见。然而现在却非常之蓝,闪闪地映着几十个星星的眼,冷眼。他的口角上现出微笑,似乎自以为大有深意,而将繁霜洒在我的园里的野花草上。

我不知道那些花草真叫什么名字,人们叫他们什么名字。我记得有一种开过极细小的粉红花,现在还开着,但是更极细小了,她在冷的夜气中,瑟缩地做梦,梦见春的到来,梦见秋的到来,梦见瘦的诗人将眼泪擦在她

最末的花瓣上,告诉她秋虽然来,冬虽然来,而此后接着还是春,胡蝶乱飞,蜜蜂都唱起春词来了。她于是一笑,虽然颜色冻得红惨惨地,仍然瑟缩着。

枣树,他们简直落尽了叶子。先前,还有一两个孩子来打他们别人打剩的枣子,现在是一个也不剩了,连叶子也落尽了。他知道小粉红花的梦,秋后要有春;他也知道落叶的梦,春后还是秋。他简直落尽叶子,单剩干子,然而脱了当初满树是果实和叶子时候的弧形,欠伸得很舒服。但是,有几枝还低亚着,护定他从打枣的竿梢所得的皮伤,而最直最长的几枝,却已默默地铁似的直刺着奇怪而高的天空,使天空闪闪地鬼映眼;直刺着天空中圆满的月亮,使月亮窘得发白。

鬼映眼的天空越加非常之蓝,不安了,

仿佛想离去人间,避开枣树,只将月亮剩下。

然而月亮也暗暗地躲到东边去了。而一无所

有的干子,却仍然默默地铁似的直刺着奇

怪而高的天空,一意要制他的死命,不管他

各式各样地映着许多蛊惑的眼睛。

哇的一声,夜游的恶鸟飞过了。

北平的春天（节选）

周作人

　　旧事重提,本来没有多大意思,这里只

是举个例子,说明我春游的观念而已。我们

本是水乡的居民,平常对于水不觉得怎么新

奇,要去临流赏玩一番,可是生平与水太相

习了,自有一种情分,仿佛觉得生活的美与

悦乐之背景里都有水在,由水而生的草木次

之,禽虫又次之。我非不喜禽虫,但他总离不

了草木,不但是吃食,也实是必要的寄托,盖

即使以鸟鸣春，这鸣也得在枝头或草原上才好，若是雕笼金锁，无论怎样的鸣得起劲，总使人听了索然兴尽也。

话休烦絮。到底北平的春天怎么样了呢。老实说，我住在北京和北平已将二十年，不可谓不久矣，对于春游却并无什么经验。妙峰山虽热闹，尚无暇瞻仰，清明郊游只有野哭可听耳。北平缺少水气，使春光减了成色，而气候变化稍剧，春天似不曾独立存在，如不算他是夏的头，亦不妨称为冬的尾，总之风和日暖让我们着了单袷可以随意倘佯的时候真是极少，刚觉得不冷就要热了起来了。不过这春的季候自然还是有的。第一，冬之后明明是春，且不说节气上的立春也已过了。第二，生物的发生当然是春的证据，牛山和尚诗云，春叫猫儿猫叫春，是也。人在春

天却只是懒散,雅人称曰春困,这似乎是别一种表示。所以北平到底还是有他的春天,不过太慌张一点了,又欠腴润一点,叫人有时来不及尝他的味儿,有时尝了觉得稍枯燥了,虽然名字还叫作春天,但是实在就把他当作冬的尾,要不然便是夏的头,反正这两者在表面上虽差得远,实际上对于不大承认他是春天原是一样的。

我倒还是爱北平的冬天。春天总是故乡的有意思。虽然这是三四十年前的事,现在怎么样我不知道。至于冬天,就是三四十年前的故乡的冬天我也不喜欢:那些手脚生冻瘃,半夜里醒过来像是悬空挂着似的上下四旁都是冷气的感觉,很不好受,在北平的纸糊过的屋子里就不会有的。在屋里不苦寒,冬天便有一种好处,可以让人家作事,手不

僵冻,不必炙砚呵笔,于我们写文章的人大有利益。北平虽几乎没有春天,我并无什么不满意,盖吾以冬读代春游之乐久矣。

桨声灯影里的秦淮河(节选)

俞平伯

小的灯舫初次在河中荡漾;于我,情景是颇朦胧,滋味是怪羞涩的。我要错认它作七里的山塘;可是,河房里明窗洞启,映着玲珑入画的曲栏杆,顿然省得身在何处了。佩弦呢,他已是重来,很应当消释一些迷惘的。但看他太频繁地摇着我的黑纸扇。胖子是这个样怯热的吗?

又早是夕阳西下,河上妆成一抹胭脂的薄媚。是被青溪的姊妹们所熏染的吗?还是匀得她们脸上的残脂呢?寂寂的河水,随双桨打它,终是没言语。密匝匝的绮恨逐老去

的年华,已都如蜜饧似的融在流波的心窝里,连呜咽也将嫌它多事,更哪里论到哀嘶。心头,婉转的凄怀;口内,徘徊的低唱;留在夜夜的秦淮河上。

在利涉桥边买了一匣烟,荡过东关头,渐荡出大中桥了。船儿悄悄地穿出连环着的三个壮阔的涵洞,青溪夏夜的韶华已如巨幅的画豁然而抖落。哦!凄厉而繁的弦索,颤岔而涩的歌喉,杂着吓哈的笑语声,劈啪的竹牌响,更能把诸楼船上的华灯彩绘,显出火样的鲜明,火样的温煦了。小船儿载着我们,在大船缝里挤着,挨着,抹着走。它忘了自己也是今宵河上的一星灯火。

既踏进所谓"六朝金粉气"的销金窟,谁不笑笑呢!今天的一晚,且默了滔滔的言说,且舒了恻恻的情怀,暂且学着,姑且学着我们

平时认为在醉里梦里的他们的憨痴笑语。看！初上的灯儿们一点点掠剪柔腻的波心，梭织地往来，把河水都皴得微明了。纸薄的心旌，我的，尽无休息地跟着它们飘荡，以至于怦怦而内热。这还好说什么的！如此说，诱惑是诚然有的，且于我已留下不易磨灭的印记。至于对榻的那一位先生，自认曾经一度摆脱了纠缠的他，其辩解又在何处？这实在非我所知。

情 语

傅雷家书（节选）

<div align="right">傅 雷</div>

亲爱的孩子，八月二十日报告的喜讯使我们心中说不出的欢喜和兴奋。你在人生的旅途中踏上一个新的阶段，开始负起新的责任来，我们要祝贺你，祝福你，鼓励你。希望你拿出像对待音乐艺术一样的毅力、信心、虔诚，来学习人生艺术中最高深的一课。

但愿你将来在这一门艺术中得到像你在音乐艺术中一样的成功!发生什么疑难或苦闷,随时向一二个正直而有经验的中、老年人讨教,(你在伦敦已有一年八个月,也该有这样的老成的朋友吧?)深思熟虑,然后决定,切勿单凭一时冲动:只要你能做到这几点,我们也就放心了。

　　对终身伴侣的要求,正如对人生一切的要求一样不能太苛。事情总有正反两面:追得你太迫切了,你觉得负担重;追得不紧了,又觉得不够热烈。温柔的人有时会显得懦弱,刚强了又近乎专制。幻想多了未免不切实际,能干的管家太太又觉得俗气。只有长处没有短处的人在哪儿呢?世界上究竟有没有十全十美的人或事物呢?抚躬自问,自己又完美到什么程度呢?这一类的问题想必你

考虑过不止一次。我觉得最主要的还是本质的善良，天性的温厚，开阔的胸襟。有了这三样，其他都可以逐渐培养；而且有了这三样，将来即使遇到大大小小的风波也不致变成悲剧。做艺术家的妻子比做任何人的妻子都难；你要不预先明白这一点，即使你知道"责人太严，责己太宽"，也不容易学会明哲、体贴、容忍。只要能代你解决生活琐事，同时对你的事业感到兴趣就行，对学问的钻研等等暂时不必期望过奢，还得看你们婚后的生活如何。眼前双方先学习相互的尊重、谅解、宽容。

（1960 年 8 月 29 日）

故　乡（节选）

鲁　迅

我和母亲也都有些惘然，于是又提起闰土来。母亲说，那豆腐西施的杨二嫂，自从

我家收拾行李以来,本是每日必到的,前天伊在灰堆里,掏出十多个碗碟来,议论之后,便定说是闰土埋着的,他可以在运灰的时候,一齐搬回家里去;杨二嫂发见了这件事,自己很以为功,便拿了那狗气杀(这是我们这里养鸡的器具,木盘上面有着栅栏,内盛食料,鸡可以伸进颈子去啄,狗却不能,只能看着气死),飞也似的跑了,亏伊装着这么高底的小脚,竟跑得这样快。

老屋离我愈远了;故乡的山水也都渐渐远离了我,但我却并不感到怎样的留恋。我只觉得我四面有看不见的高墙,将我隔成孤身,使我非常气闷;那西瓜地上的银项圈的小英雄的影像,我本来十分清楚,现在却忽地模糊了,又使我非常的悲哀。

母亲和宏儿都睡着了。

我躺着，听船底潺潺的水声，知道我在走我的路。我想：我竟与闰土隔绝到这地步了，但我们的后辈还是一气，宏儿不是正在想念水生么。我希望他们不再像我，又大家隔膜起来……然而我又不愿意他们因为要一气，都如我的辛苦展转而生活，也不愿意他们都如闰土的辛苦麻木而生活，也不愿意都如别人的辛苦恣睢而生活。他们应该有新的生活，为我们所未经生活过的。

我想到希望，忽然害怕起来了。闰土要香炉和烛台的时候，我还暗地里笑他，以为他总是崇拜偶像，什么时候都不忘却。现在我所谓希望，不也是我自己手制的偶像么？只是他的愿望切近，我的愿望茫远罢了。

我在朦胧中，眼前展开一片海边碧绿的沙地来，上面深蓝的天空中挂着一轮金黄的

圆月。我想：希望是本无所谓有，无所谓无的。这正如地上的路；其实地上本没有路，走的人多了，也便成了路。

背　影（节选）

朱自清

我们过了江，进了车站。我买票，他忙着照看行李。行李太多了，得向脚夫行些小费，才可过去。他便又忙着和他们讲价钱。我那时真是聪明过分，总觉他说话不大漂亮，非自己插嘴不可。但他终于讲定了价钱，就送我上车。他给我拣定了靠车门的一张椅子；我将他给我做的紫毛大衣铺好坐位。他嘱我路上小心，夜里要警醒些，不要受凉。又嘱托茶房好好照应我。我心里暗笑他的迂；他们只认得钱，托他们直是白托！而且我这样大年纪的人，难道还不能料理自己么？唉，我现

在想想，那时真是太聪明了！

　　我说道，"爸爸，你走吧。"他望车外看了看，说，"我买几个橘子去。你就在此地，不要走动。"我看那边月台的栅栏外有几个卖东西的等着顾客。走到那边月台，须穿过铁道，须跳下去又爬上去。父亲是一个胖子，走过去自然要费事些。我本来要去的，他不肯，只好让他去。我看见他戴着黑布小帽，穿着黑布大马褂，深青布棉袍，蹒跚地走到铁道边，慢慢探身下去，尚不大难。可是他穿过铁道，要爬上那边月台，就不容易了。他用两手攀着上面，两脚再向上缩；他肥胖的身子向左微倾，显出努力的样子。这时我看见他的背影，我的泪很快地流下来了。我赶紧拭干了泪，怕他看见，也怕别人看见。我再向外看时，他已抱了朱红的橘子往回走了。过铁道时

他先将橘子散放在地上,自己慢慢爬下,再抱起橘子走。到这边时,我赶紧去搀他。他和我走到车上,将橘子一股脑儿放在我的皮大衣上。于是扑扑衣上的泥土,心里很轻松似的,过一会说:"我走了,到那边来信!"我望着他走出去。他走了几步,回过头看见我,说,"进去吧,里边没人。"等他的背影混入来来往往的人里,再找不着了,我便进来坐下,我的眼泪又来了。

近几年来,父亲和我都是东奔西走,家中光景是一日不如一日。他少年出外谋生,独力支持,做了许多大事。哪知老境却如此颓唐!他触目伤怀,自然情不能自已。情郁于中,自然要发之于外;家庭琐屑便往往触他之怒。他待我渐渐不同往日。但最近两年的不见,他终于忘却我的不好,只是惦记着我,

惦记着我的儿子。我北来后,他写了一信给我,信中说道:"我身体平安,惟膀子疼痛厉害,举箸提笔,诸多不便,大约大去之期不远矣。"我读到此处,在晶莹的泪光中,又看见那肥胖的、青布棉袍黑布马褂的背影。唉!我不知何时再能与他相见!

注事(二)之三(节选)

<div align="right">冰 心</div>

今夜林中月下的青山,无可比拟!仿佛万一,只能说是似娟娟的静女,虽是照人地明艳,却不飞扬妖冶;是低眉垂袖,璎珞矜严。

流动的光辉之中,一切都失了正色:松林是一片浓黑的,天空是莹白的,无边的雪地,竟是浅蓝色的了。这三色衬成的宇宙,充满了凝静,超逸与庄严;中间流溢着满空幽哀的神意,一切言词文字都丧失了,几乎不

容凝视,不容把握!

今夜的林中,决不宜于将军夜猎——那丛骑杂沓,传叫风生,会踏毁了这平整匀纤的雪地;朵朵的火燎,和生寒的铁甲,会缭乱了静冷的月光。

今夜的林中,也不宜于燃枝野餐——火光中的喧哗欢笑,杯盘狼藉,会惊起树上稳栖的禽鸟;踏月归去,数里相和的歌声,会叫破了这如怨如慕的诗的世界。

今夜的林中,也不宜于爱友话别,吓咛细语——凄意已足,语音已微;而抑郁缠绵,作茧自缚的情绪,总是太"人间的"了,对不上这晶莹的雪月,空阔的山林。

今夜的林中,也不宜于高士徘徊,美人掩映——纵使林中月下,有佳句可寻,有佳音可赏,而一片光雾凄迷之中,只容意念回

旋，不容人物点缀。

我倚枕百般回肠凝想，忽然一念回转，黯然神伤……

今夜的青山只宜于这些女孩子，这些病中倚枕看月的女孩子！

假如我能飞身月中下视，依山上下曲折的长廊，雪色侵围阑外，月光浸着雪净的衾裯，逼着玲珑的眉宇。这一带长廊之中：万籁俱绝，万缘俱断，有如水的客愁，有如丝的乡梦，有幽感，有彻悟，有祈祷，有忏悔，有千万种话……

山中的千百日，山光松影重叠到千百回，世事从头减去，感悟逐渐侵来，已滤就了水晶般清澈的襟怀。这时纵是顽石钝根，也要思量万事，何况这些思深善怀的女子？

往者如观流水——月下的乡魂旅思：或

在罗马故宫,颓垣废柱之旁;或在万里长城,缺堞断阶之上;或在约旦河边,或在麦加城里;或越渡莱茵河,或飞越落基山;有多少魂销目断,是耶非耶?只她知道!

爱 语

论 爱(节选)

纪伯伦

爱向你示意,就跟她,即使道路崎岖、坡陡路滑。如果爱向你展开双翅,就服从她,即使藏在羽翎中的利剑会伤着你。如果爱对你说什么,只管相信她,即使她的声音惊扰你的美梦,犹如北风将园林吹得花木凋零。爱为你戴上冠冕的同时,也会把你置于十字架上。爱能强壮你的骨骼,同时也要修剪你的枝条。爱能升腾到你无际的至高处,抚弄你那摇曳在阳光里的柔嫩细枝。爱同样能浸入你那伸进泥土的根部,将其动摇。

爱把你抱在怀里,如同抱着一捆麦子。爱把你舂打,以使你赤身裸体。爱把你过筛子,以便筛去外壳。爱把你磨成面粉。爱把你和成面团,让你变得柔软。爱将你放在她圣殿里的火上,以期让你变成上帝圣筵上的神圣面包。

爱如此摆弄你,为的是让你知道你心中的秘密。依靠这一见识,你才能发现爱是你活在世上的唯一理由。

如果你心存恐惧,只想在爱中寻求安逸和享受,那么你最好遮盖起自己的裸体,逃离爱的打谷场,走向一个没有季节更替的世界;在那里你可以笑,但笑得不尽兴;在那里你可以哭,但眼泪流不完。

爱,除了自己,既不给予,也不索取。爱,既不占有,也不被任何人占有。因为对爱而

言,爱就已经足够。

论爱情（节选）

伯特兰·罗素

缺乏热情的主要原因之一是感到自己不被人爱,相反,觉得自己被人爱的感觉比其他任何东西都更能提高人的热情。一个人感到自己不被人爱有多种原因。他也许认为自己是个可怕的人,因而没有一个人会喜欢;他也许从孩提时代起便不得不习惯于得到比其他孩子更少的爱,或者事实上他就是一个谁也不爱的人。但是在最后这种情况下,其原因很可能在于早期不幸引起的自信心的缺乏。感到自己不被人爱的人会因此而采取不同的态度。为了赢得别人的喜爱,他也许会不遗余力,做出种种出人意料的亲昵举动。在这种情况下,他很可能不会

成功,因为这种亲昵举动的动机很容易被对方识破,而人类天性却偏偏容易将爱给予那些对此要求最低的人。因此,那种试图通过乐善好施的行为追逐爱的人,最终会因人们的忘恩负义而生幻灭之感。他从来没有想过,他试图去购买的爱,其价值远远大于他给予的物质恩惠,因为实际上两者的价格是不平等的,他反而以这种错觉作为自己行动的基础。另一个人,也发现自己不受欢迎,也许就会对世界报复,通过挑起战争和革命,或者通过运用犀利的笔杆,像斯威夫特一样。这是一种对厄运的英勇反击,它的性格是如此坚强,以至于可以与整个世界作对。极少有人具备如此高强的本领。绝大多数的人,不论男女,如果感到自己不被人爱,只能陷入怯弱的失望之中,仅仅在偶然的一

丝羡慕和怨恨之中叹吁一番,于是这些人的生活变得极端地自私自利,爱的缺失使他们缺乏一种安全感,而本能地回避这一感觉,结果造成了他们任凭习惯来左右自己的生活。对于那些使自己成为单调生活的奴隶的人来说,他们的行为大多由对冷酷的外在世界的恐惧所激起,他们以为如果他们沿着早已走过的路走下去,就能避免撞上这个世界。

爱是一种错觉(节选)

周国平

你翻阅他的人生履历,追寻着他的足迹,感受着他的喜怒哀乐,并为着他的开心而开心,为着他的忧郁而忧郁。

你以为这就是爱了。

你读他的文字,欣赏着他的才气,喜欢

听他的言谈欢笑，喜欢贴近他的感觉，甚至为着他愿意与你说话而欣喜异常。

你以为这就是爱了。

你对自己说你是愿意做他的新娘的，愿意与他携手百年，愿意为他置一处温暖的家，让他从此不再漂泊，愿意为他生儿育女共享天伦。

你以为这就是爱了。

不可否认，你的确对他动情动心了。

只是，某一天，当他离你而去，最开初，你有过思念，有过失落，甚至有过惆怅与痛楚。但是，随后的日子，你忘记得很快。另一处风景闯入你的视野，代替了先前所有的思念，你觉得相形之下，你更爱眼前的风景。

你欣赏着眼前这个他，喜欢着眼前这个他，并时常幻想着与这个他共结连理。亦

如当初对先前的他,感觉是惊人的相似。

这个时候,偶尔想起先前的他,你只是笑笑,笑自己当初的幼稚与天真,你说那不是爱,那只是自己给自己编织的情网,你喜欢垂钓爱情,钓的是自己的感觉和自己的血肉。

可是,你又如何把握眼前这一份感觉,就真的是爱了呢?

或许,你喜欢的只是他头上的光环,喜欢的只是打败身边那些仰慕者的感觉。

因为年轻,你耐不住寂寞;因为年轻,你争强好胜;因了年轻,你酷爱着征服。你用征服男人,来见证着你的魅力;征服男人,也带给你做女人的快乐。正如某人所说,你爱的不是他这个人本身,而是恋爱的感觉,你需要有一种恋爱的味道、恋爱的气息、恋爱的热闹,充斥你年轻的生命过程,消耗你过剩

的精力。因此，你不断地制造着爱的对象，制造着爱的感觉，你爱着爱他的感觉，爱着想念他的味道，爱着为他写情书的激动，同时还爱着被他冷落、被他粗暴地教训的酸涩，爱着因为他喜欢众多女人和众多女人喜欢他而引发的醋味。你沉迷在这种爱的痛快之中，无法自拔。

这，其实是爱的错觉。

小船上的信（节选）

沈从文

我就这样一面看水一面想你。我快乐，就想应当同你快乐，我闷，就想要你在我必可以不闷。我同船老板吃饭，我盼望你也在一角吃饭。我至少还得在船上过七个日子，还不把下行的计算在内。你说，这七个日子我怎么办？天气又不很好，并无太阳，天是灰

灰的,一切较远的边岸小山同树木,皆裹在一层轻雾里,我又不能照相,也不宜画画。看看船走动时的情形,我还可以在上面写文章,感谢天,我的文章既然提到的是水上的事,在船上实在太方便了。倘若写文章得选择一个地方,我如今所在的地方是太好了一点的。不过我离得你那么远,文章如何写得下去。"我不能写文章,就写信。"我这么打算,我一定做到。我每天可以写四张,若写完四张事情还不说完,我再写。这只手既然离开了你,也只有那么来折磨它了。

我来再说点船上事情吧。船现在正在上滩,有白浪在船旁奔驰,我不怕,船上除了寂寞,别的是无可怕的。我只怕寂寞。但这也正可训练一下我自己。我知道对我这人不宜太好,到你身边,我有时真会使你皱眉,我疏忽

了你，使我疏忽的原因便只是你待我太好，纵容了我。但你一生气，我即刻就不同了。现在则用一件人事把两人分开，用别离来训练我，我明白你如何在支配我管领我！为了只想同你说话，我便钻进被盖中去，闭着眼睛。你瞧，这小船多好！你听，水声多幽雅！你听，船那么轧轧响着，它在说话！它说："两个人尽管说笑，不必担心那掌舵人。他的职务在看水，他忙着。"船真轧轧的响着。可是我如今同谁去说？我不高兴！

心 语

翡冷翠山居闲话（节选）

徐志摩

作客山中的妙处，尤在你永不须踌躇你的服色与体态；你不妨摇曳着一头的蓬草，不妨纵容你满腮的苔藓；你爱穿什么就穿什么；扮一个牧童，扮一个渔翁，装一个农夫，装

一个走江湖的桀卜闪,装一个猎户;你再不必提心整理你的领结,你尽可以不用领结,给你的颈根与胸膛一半日的自由,你可以拿一条这边艳色的长巾包在你的头上,学一个太平军的头目,或是拜伦那埃及装的姿态;但最要紧的是穿上你最旧的旧鞋,别管他模样不佳,他们是顶可爱的好友,他们承着你的体重却不叫你记起你还有一双脚在你的底下。

这样的玩顶好是不要约伴,我竟想严格地取缔,只许你独身;因为有了伴多少总得叫你分心,尤其是年轻的女伴,那是最危险最专制不过的旅伴,你应得躲避她像你躲避青草里一条美丽的花蛇!平常我们从自己家里走到朋友的家里,或是我们执事的地方,那无非是在同一个大牢里从一间狱室移到

另一间狱室去,拘束永远跟着我们,自由永远寻不到我们;但在这春夏间美秀的山中或乡间你要是有机会独身闲逛时,那才是你福星高照的时候,那才是你实际领受,亲口尝味,自由与自在的时候,那才是你肉体与灵魂行动一致的时候;朋友们,我们多长一岁年纪往往只是加重我们头上的枷,加紧我们脚胫上的链。我们见小孩子在草里在沙堆里在浅水里打滚作乐,或是看见小猫追他自己的尾巴,何尝没有羡慕的时候,但我们的枷,我们的链永远是制定我们行动的上司!所以只有你单身奔赴大自然的怀抱时,像一个裸体的小孩扑入他母亲的怀抱时,你才知道灵魂的愉快是怎样的,单是活着的快乐是怎样的,单就呼吸单就走道单就张眼看耸耳听的幸福是怎样的。因此你得严格地为己,

极端地自私,只许你,体魄与性灵,与自然同在一个脉搏里跳动,同在一个音波里起伏,同在一个神奇的宇宙里自得。我们浑朴的天真是像含羞草似的娇柔,一经同伴的抵触,他就卷了起来,但在澄静的日光下,和风中,他的姿态是自然的,他的生活是无阻碍的。

假如给我三天光明(节选)

海伦·凯勒

我常想,如果每一个人在刚成年时都能突然聋盲几天,那对他可能会是一种幸福。黑暗会使他更加懂得光明之可贵;寂静会教育他懂得声音的甜美。

我曾多次考察过我有眼睛的朋友,想让他们体会到他们能看到些什么。最近,我有一位很要好的朋友来看我,她刚从森林里散步回来。我问她发现了什么。"没有什么特别

的。"她回答。好在我对这类的回答已经习惯了。因为很久以来，我就深信有眼睛的人所能看到的东西其实很少，否则，我是难以相信她的回答的。

我问我自己，在树林里走了一个小时，却没看到什么值得注意的东西，这难道可能么？我是个瞎子，但是我光凭触觉就能发现数以百计的有趣的东西。我能摸出树叶的精巧的对称图形，我的手带着深情抚摸银桦的光润的细皮，或者松树的粗糙的凸凹不平的硬皮。在春天，我怀着希望抚摸树木的枝条，想找到一个芽蕾，那是大自然在冬眠之后苏醒的第一个征兆。我感觉到花朵的美妙的丝绒般的质地，发现它惊人的螺旋形的排列——我又探索到大自然的一种奇妙之处。如果我幸运的话，在我把手轻轻地放在小树上时，

还能偶然感到小鸟在枝头讴歌时所引起的欢乐的颤动。小溪的清凉的水从我撒开的指间流过,使我欣慰。松针或绵软的草叶铺成的葱茏的地毯比最豪华的波斯地毯还要可爱。春夏秋冬一一在我身边展开,这对我是一出无穷无尽的惊人的戏剧。这戏的动作是在我的指头上流过的。

我的心有时大喊大叫,想看到这一切。

彼 此（节选）

林徽因

信仰坐在我们中间多少时候了,你我可曾觉察到?信仰所给予我们的力量不也正是那坚忍韧性的倔强?我们都相信,我们只要都为它忠贞地活着或死去,我们的大国家自会永远地向前迈进,由一个时代到又一个时代。我们在这生是如此艰难,死是这样容

易的时候,彼此仍会微笑点头的缘故也就在这里吧?现在生活既这样的彼此患难同味,这信心自是,我们此时最主要的联系,不信你问他为什么仍这样硬朗地活着,他的回答自然也是你的回答,如果他也问你。

信仰坐在我们中间多少时候了?那理智热情都不能代替的信心!

思索时许多事,在思流的过程中,总是那么晦涩,明了时自己都好笑所想到的是那么简单明显的事实!此时我拭下额汗,差不多可以意识到自己口边的纹路,我尊重着那酸甜的笑,因为我明白起来,它是力量。

话不用再说了,现在一切都是这么彼此,这么共同,个别的情绪这么不相干。当前的艰苦不是个别的,而是普遍的,充满整一个民族,整一个时代!我们今天所叫做生活的,

过后它便是历史。客观的无疑我们彼此所熟识的艰苦正在展开一个大时代。所以别忽略了我们现在彼此地点点头。且最好让我们共同酸甜的笑纹，有力地，坚韧地，横过历史。

一片阳光（节选）

林徽因

但是情绪的驰骋，显然不是诗或画或任何其他艺术建造的完成。这驰骋此刻虽占了自己生活的若干时间，却并不在空间里占任何一个小小位置！这个情形自己需完全明了。此刻它仅是一种无踪迹的流动，并无栖身的形体。它或含有各种或可捉摸的质素，但是好奇地探讨这个质素而具体要表现它的差事，无论其有无意义，除却本人外，别人是无能为力的。我此刻为着一片清婉可喜的阳光，分明自己在对内心交流变化的各种

联想发生一种兴趣的注意,换句话说,这好奇与兴趣的注意已是我此刻生活的活动。一种力量又迫着我来把握住这个活动,而设法表现它,这不易抑制的冲动,或即所谓艺术冲动也未可知!只记得冷静的杜工部散散步,看看花,也不免会有"江上被花恼不彻,无处告诉只颠狂"的情绪上一片紊乱!玲珑煦暖的阳光照人面前,那美的感人力量就不减于花,不容我生硬地自己把情绪分划为有闲与实际的两种,而权其轻重,然后再决定取舍的。我也只有情绪上的一片紊乱。

情绪的旅行本偶然的事,今天一开头并为着这片春初晌午的阳光,现在也还是为着它。房间内有两种豪侈的光常叫我的心绪紧张如同花开,趁着感觉的微风,深浅零乱于冷智的枝叶中间。一种是烛光,高高的台

座,长垂的烛泪,熊熊红焰当帘幕四下时各处光影掩映。那种闪烁明艳,雅有古意,明明是画中景象,却含有更多诗的成分。另一种便是这初春晌午的阳光,到时候有意无意的大片子洒落满室,那些窗棂栏板几案笔砚浴在光霭中,一时全成了静物图案;再有红蕊细枝点缀几处,室内更是轻香浮溢,叫人俯仰全触到一种灵性。

我为何而生(节选)

伯特兰·罗素

我寻求爱,首先是因为它带来了欣喜若狂之情——欣喜若狂使人如此心醉神迷,我常常愿意牺牲我的全部余生来换取几小时这样的欢乐。我寻求爱,其次是因为它能解除寂寞——那种可怕的寂寞,如同一个人毛骨悚然地从这世界的边缘探望令人战栗

的死气沉沉的无底深渊。我寻求爱，最后是因为在爱的结合中我看到了圣徒们和诗人们所想象的预言中的天堂景象的神秘雏形。这就是我所寻求的东西，虽然它也许似乎是人生所难以得到的美好事物，但这就是——最后——我终于找到的东西。

我怀着同样的激情寻求知识。我希望理解人们的心。我希望知道星星为什么发光。我力图领悟毕达哥拉斯的才能，他的才能使数字支配着不断变动的事物。在这方面，我只达到了一小部分，并不很多。

爱和知识，尽其可能，远远地把人引向九天之上。怜悯总是把我带回到地面上来。痛苦的呼号的回声在我心里回荡。受饥挨饿的儿童，在压迫者折磨下受苦受难的人们，无依无靠而成为自己子女嫌恶的负担的老

人,以及整个孤苦寂寞的世界,穷困与痛苦都在嘲弄着人生,使人们不能过应有的美好生活。我渴望减轻灾难祸害,但是我力不从心,我自己也在受苦。

离 语

影的告别(节选)

鲁 迅

人睡到不知道时候的时候,就会有影来告别,说出那些话——

有我所不乐意的在天堂里,我不愿去;有我所不乐意的在地狱里,我不愿去;有我所不乐意的在你们将来的黄金世界里,我不愿去。

然而你就是我所不乐意的。

朋友,我不想跟随你了,我不愿住。

我不愿意!

呜乎呜乎,我不愿意,我不如彷徨于无地。

我不过一个影,要别你而沉没在黑暗里

了。然而黑暗又会吞并我，然而光明又会使我消失。

然而我不愿彷徨于明暗之间，我不如在黑暗里沉没。

然而我终于彷徨于明暗之间，我不知道是黄昏还是黎明。我姑且举灰黑的手装作喝干一杯酒，我将在不知道时候的时候独自远行。

呜乎呜乎，倘若黄昏，黑夜自然会来沉没我，否则我要被白天消失，如果现是黎明。

朋友，时候近了。

我将向黑暗里彷徨于无地。

你还想我的赠品。我能献你甚么呢？无已，则仍是黑暗和虚空而已。但是，我愿意只是黑暗，或者会消失于你的白天；我愿意只是虚空，决不占你的心地。

我愿意这样,朋友——

我独自远行,不但没有你,并且再没有别的影在黑暗里。只有我被黑暗沉没,那世界全属于我自己。

一九二四年九月二十四日

生命与爱(节选)

三 毛

这时我的泪水瀑布似的流了出来,我坐在床上,不能回答父亲一个字,房间里一片死寂,然后父亲站了起来慢慢地走出去。母亲的脸,在我的泪光中看过去,好似静静地在抽搐。

苍天在上,我必是疯了才会对父母说出那样的话来。

我又一次明白了,我的生命在爱我的人心目中是那么的重要,我的念头,使得经过了那么多沧桑和人生的父母几乎崩溃,在女儿

的面前,他们是不肯设防地让我一次又一次地刺伤,而我好似只有在丈夫的面前才会那个样子。

许多个夜晚,许多次午夜梦回的时候,我躲在黑暗里,思念荷西几成疯狂。相思,像虫一样慢慢啃噬着我的身体,直到我成为一个空空荡荡的大洞。夜是那样的长,那么的黑,窗外的雨,是我心里的泪,永远没有滴完的一天。

我总是在想荷西,总是又在心里头自言自语:"感谢上天,今日活着的是我,痛着的也是我,如果叫荷西来忍受这一分又一分钟的长夜,那我是万万不肯的。幸好这些都没有轮到他,要是他像我这样活下去,那么我拼了命也要跟上帝争了回来换他。"

楷书作品章法浅析

章法指一篇文字的整体布局安排。说起章法，一般都会想起斗方、条幅、横幅等各种幅式。但是章法并不是幅式，幅式只是作品的形制，而章法是每一种幅式中文字内容的布局安排。

一件完整的书法作品，通常由正文、落款、印章构成，三者相辅相成，不可分割。

一、正文。正文是书法作品的主体内容。对于正文的安排，可分为有行有列、有行无列、无行无列。就楷书作品来说，一般采用前两种形式。

1.有行有列：古人写字顺序由上至下，由右至左，由上至下称为行，由右至左称为列，书写时可采用方格或者衬暗格，注意字在格中要居中，字与格的大小比例要合适。

2.有行无列：即竖成行、横无列的布局形式。书写时可采用竖线格或者衬暗格，注意字的重心要放在格的中心线上，还要注意后一个字与前一个字的距离、宽窄关系的处理。

二、落款。又称款识(zhì)或题款。最初因实用的需要而产生，意在说明正文出处、作者姓名、创作时间和地点等。经过长期的发展，已经成为书法作品不可分割的一部分。

落款可分为单款、双款和穷款三种。单款指正文后直接写上正文出处、作者姓名等内容。双款包括上款和下款，上款在正文之前，通常写受书人的名字和尊称，后带"雅正""雅属""惠存"等谦词；下款在正文之后，内容与单款类似。穷款指只落作者姓名，不落其他内容。

落款时要注意：一是落款的字体要与正文协调，如正文为楷书，落款宜用楷书、行楷、行书，传统的做法是"今不越古""文古款今"；二是款字大小要与正文协调，款字应小于或等于正文字体；三是落款不能与正文齐头齐脚，上下均应留有一定的空白；四是款字占地不能大于正文，要有主次之分；五是落款如在正文末行之下，应与正文稍拉开距离。

三、印章。印章有朱文(阳文)和白文(阴文)，钤印后字为红色叫朱文，字为白色叫白文。

印章大致分为名章和闲章两大类。名章内容为作者的姓名，一般盖在落款末尾。闲章内容广泛，从传统书法作品来说，盖在正文开头的叫引首章，盖在正文首行中部叫腰章等。

钤印时要注意：一是作品用印不宜多，但必须有名章；二是印章不能大于款字；三是名章底部应稍高于正文底部；四是印章不要盖斜，否则有草率之嫌。

人间春到笔生花

荆霄鹏书

戊戌金秋之月

月下琴鸣风有韵

如果爱对你说
什么只管相信
她即使她的声
音惊扰你的美
梦林如北风将
润啼吹得花木
园容爱为你戴
上冠冕的同时
十字架上置于
也会把你爱能
强壮你的肩胳
同时也要修剪
你的枝条
荆霄鹏〔印〕

落字有声

读者问卷

　　为向"墨点"的读者们提供优质图书,让大家在最短的时间内练出最好的字,达到事半功倍的效果,我们精心设计了这份问卷调查表,希望您积极参与,一旦您的意见被采纳,将会得到一份"墨点字帖"赠送的温馨礼物哦!

姓　名		性　别	
年龄(或年级)		职　业	
QQ		电　话	
地　址		邮　编	

1.您购买此书的原因?（可多选）

□封面美观　　□内容实用　　□字体漂亮　　□价格实惠　　□老师推荐　　□其他＿＿＿

2.您对哪种字体比较感兴趣?（可多选）

□楷书　　□行楷　　□行书　　□草书　　□隶书　　□篆书　　□仿宋　　□其他＿＿＿

3.您希望购买包含哪些内容的字帖?（可多选）

□有技法讲解　　□与语文教材同步　　□与考试相关　　□速成教程类　　□常用字
□国学经典　　□名言警句　　□诗词歌赋　　□经典美文　　□人生哲学
□心灵小语　　□禅语智慧　　□作品创作　　□原碑类硬笔字帖　　□其他＿＿＿

4.您喜欢哪种类型的字帖?（可多选）

纸张设置：□带薄纸,以描摹练习为主　　　□不带薄纸,以描临练习为主
　　　　　□摹、描、临的比例为＿＿＿＿＿＿＿

装帧风格：□古典　　□活泼　　□现代　　□素雅　　□其他＿＿＿

内芯颜色：□红格线、黑字　　□灰格线、红字　　□蓝格线、黑字　　□其他＿＿＿

练习量：□每天＿＿＿＿＿面

5.您购买字帖考虑的首要因素是什么?是否考虑名家?喜欢哪种风格的字体?

＿＿＿＿＿＿＿＿＿＿＿＿＿＿＿＿＿＿＿＿＿＿＿＿＿＿＿＿＿＿＿＿＿＿＿＿＿

6.请评价一下此书的优缺点。您对字帖有什么好的建议?

＿＿＿＿＿＿＿＿＿＿＿＿＿＿＿＿＿＿＿＿＿＿＿＿＿＿＿＿＿＿＿＿＿＿＿＿＿

7.您在练字过程中经常遇到哪些困难?需要何种帮助?

＿＿＿＿＿＿＿＿＿＿＿＿＿＿＿＿＿＿＿＿＿＿＿＿＿＿＿＿＿＿＿＿＿＿＿＿＿

地　　址：武汉市洪山区雄楚大街 268 号出版文化城 C 座 603 室　　邮编：430070
收信人："墨点字帖"编辑部　　　电话：027-87391503　　　QQ：3266498367
E-mail：3266498367@qq.com　　　天猫网址：http://whxxts.tmall.com